內容簡介

BGM
INCLUDED

中音薩克斯風
經典動漫曲集

Best Animation Songs for Alto Saxophone

麥書編輯部 編著 ——

目錄

♫ 本書專為中音薩克斯風 (Alto Saxophone) 吹奏而設計，經過適當移調，以符合薩克斯風吹奏調性。

♫ 本書樂譜分為五線譜、簡譜與每日練習三部分：

 a. 五線譜加註固定式簡譜，方便習慣看五線譜固定調的薩友使用。

 b. 簡譜則適合看首調式之薩友使用。

 c. 每日維持技術核心訓練，每天進步 1%，一年強大 37 倍。

♫ 固定調式的簡譜與首調式簡譜一樣，在同一小節內之相同音，遇到升降音，只在第一個音加註該音的變音記號，小節內之相同音都需自動加入升降音。

♫ 本書提供吹奏示範與伴奏音樂，提供做為練習或合奏之用，請使用行動裝置掃描歌曲上之 QR Code，即可立即聆聽。

♫ 本書樂譜提供背景伴奏音樂之和弦，亦可作為與其他樂器搭配之用，請注意中音薩克斯風為 E♭ 調樂器，與其他樂器搭配時請特別注意。

♫ 透過「哈農」科學化音群安排，保持每日練習，可以很快速地增加手指靈活性與視譜能力。

E♭ Alto Saxophone
曲調：B♭
辻亞彌乃 作曲

[幻化成風]

動畫電影《貓的報恩》主題曲

伴奏音樂　演奏示範

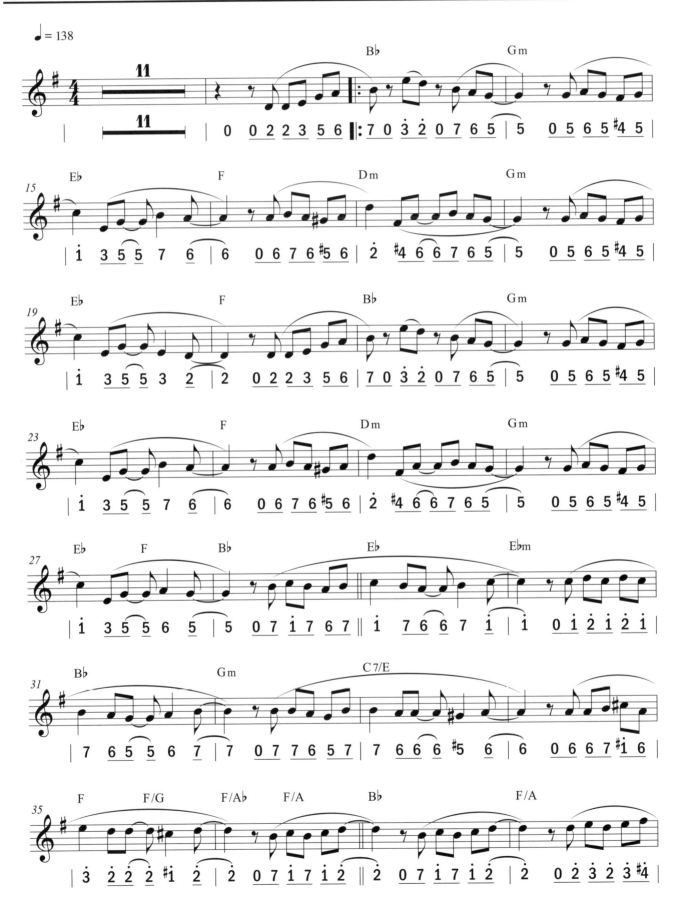

4

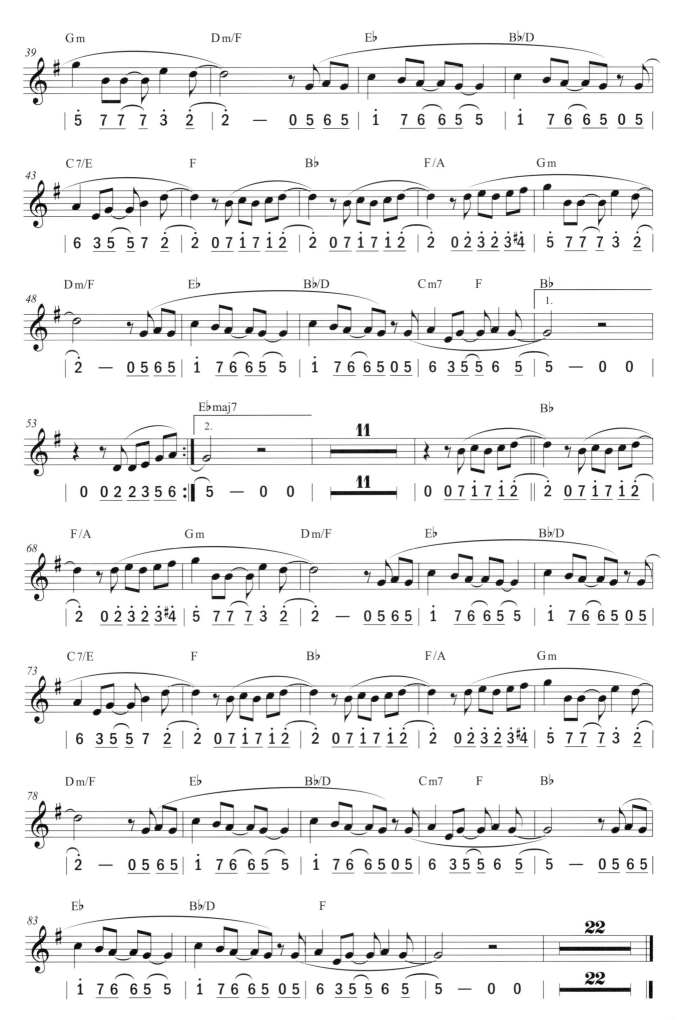

鄰家的龍貓

動畫電影《龍貓》主題曲

Eb Alto Saxophone
曲調：Eb → F
久石讓 作曲

伴奏音樂　演奏示範

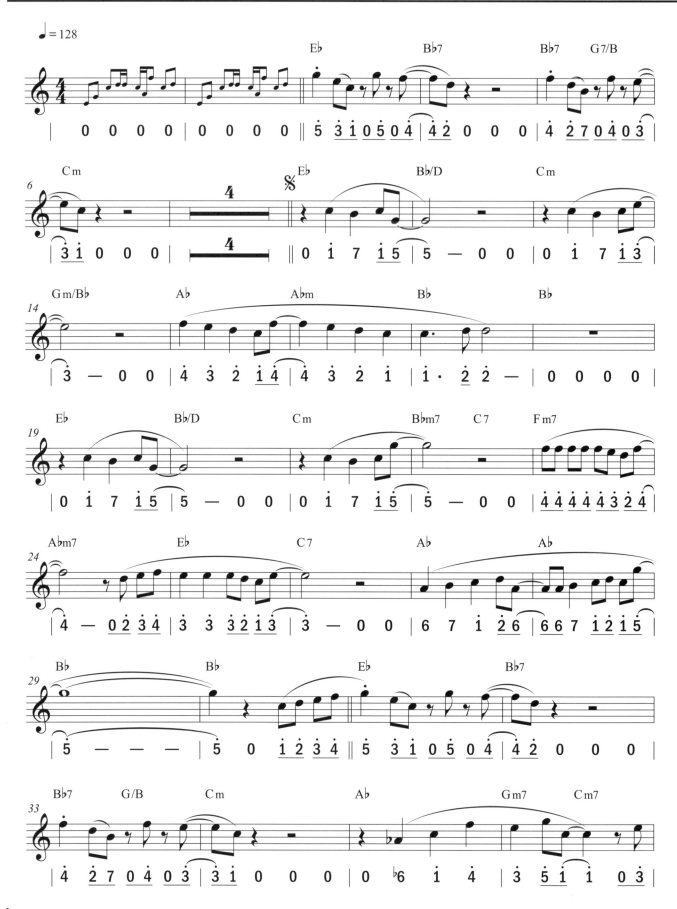

6

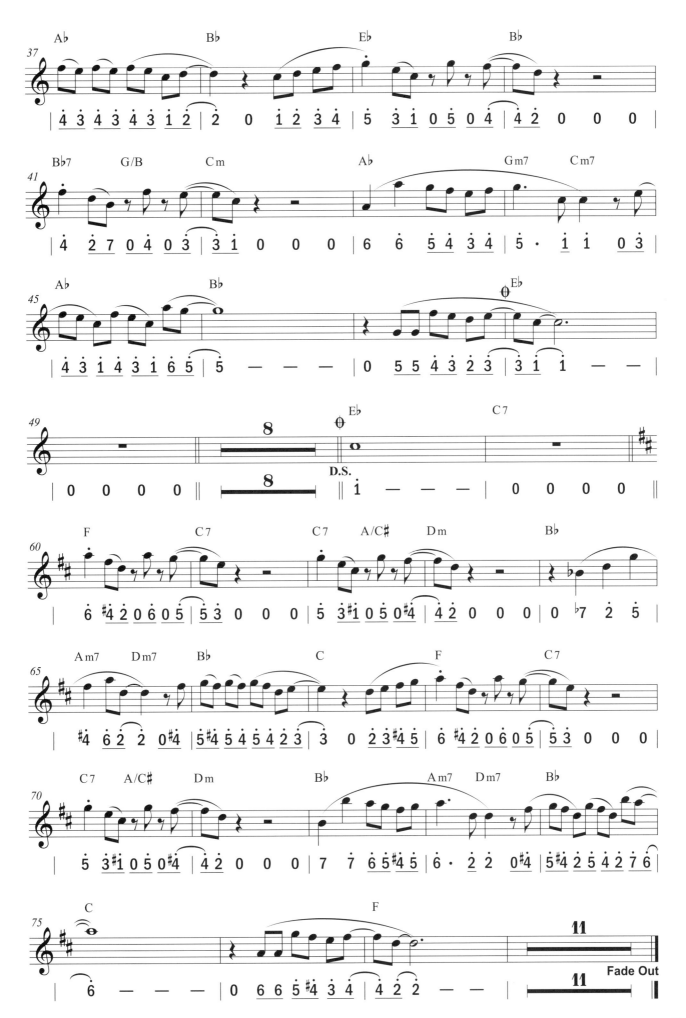

E♭ Alto Saxophone
曲調：Gm

久石讓 作曲

[魔法公主]

動畫電影《魔法公主》主題曲

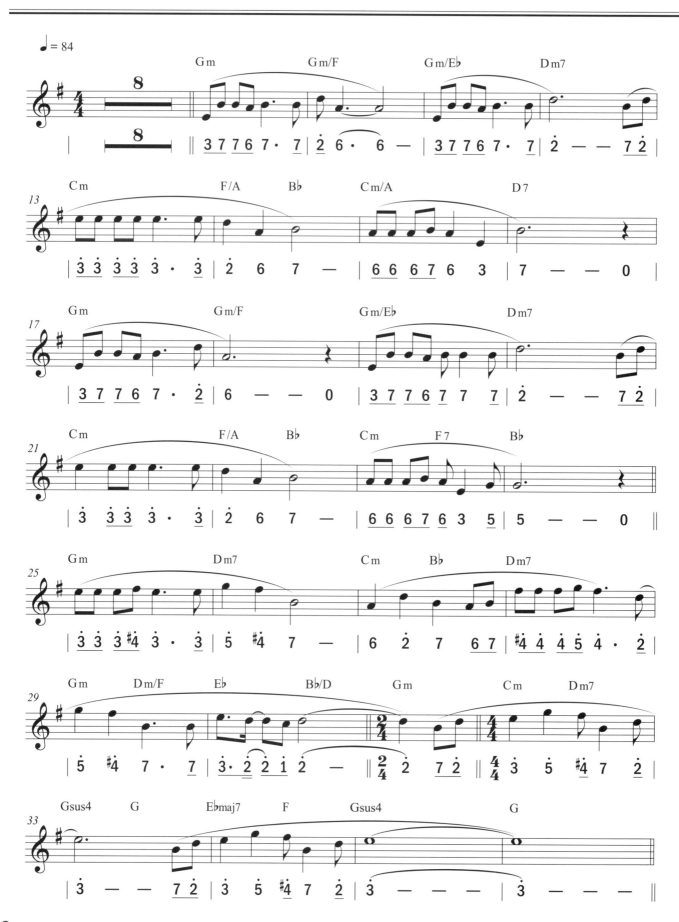

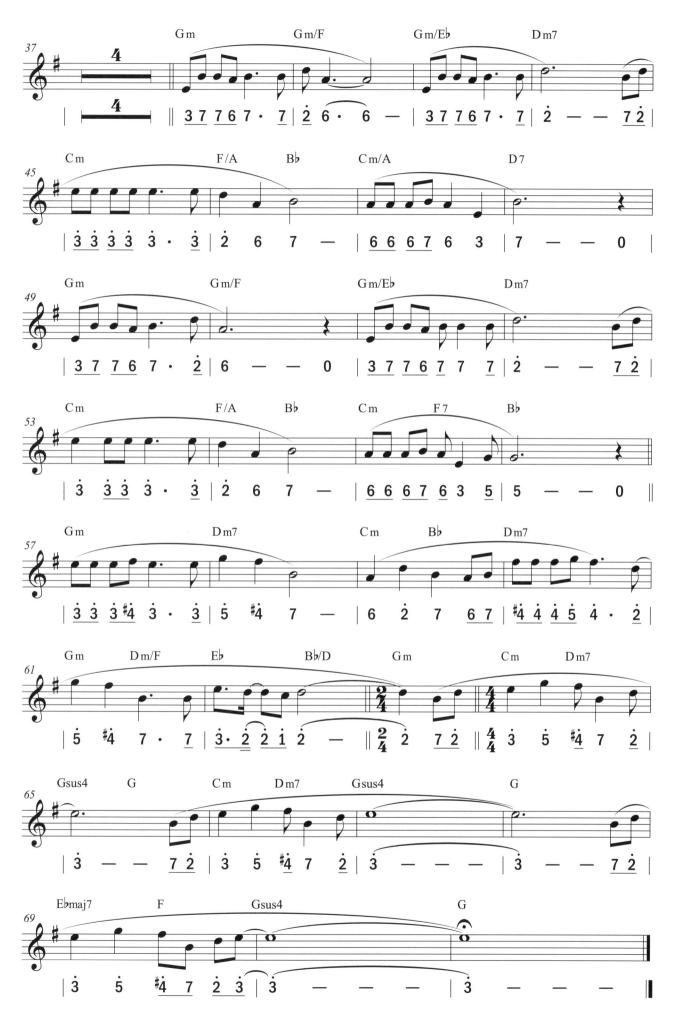

9

載著你

E♭ Alto Saxophone
曲調：Gm
久石讓 作曲

動畫電影《天空之城》片尾曲

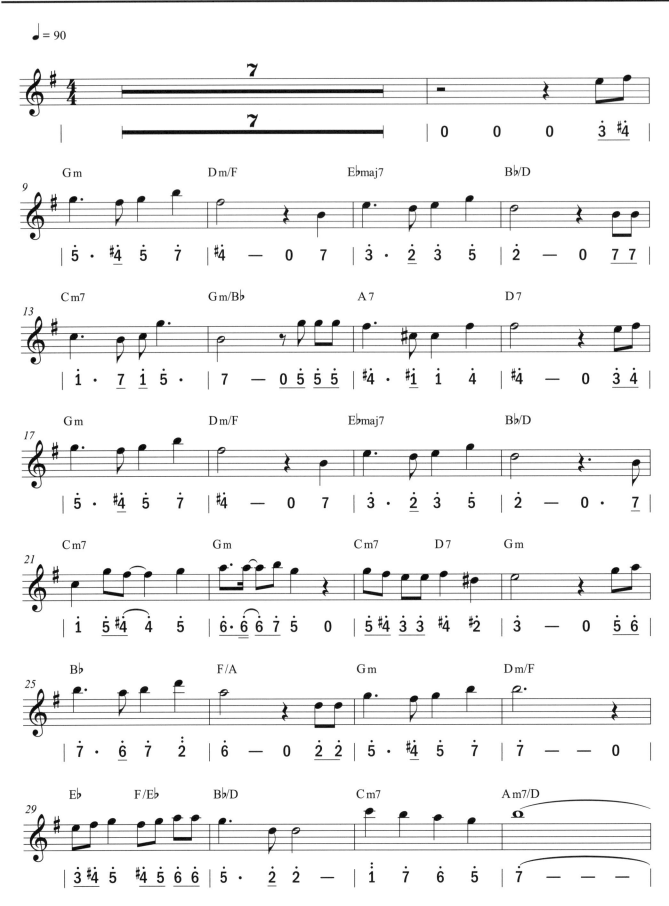

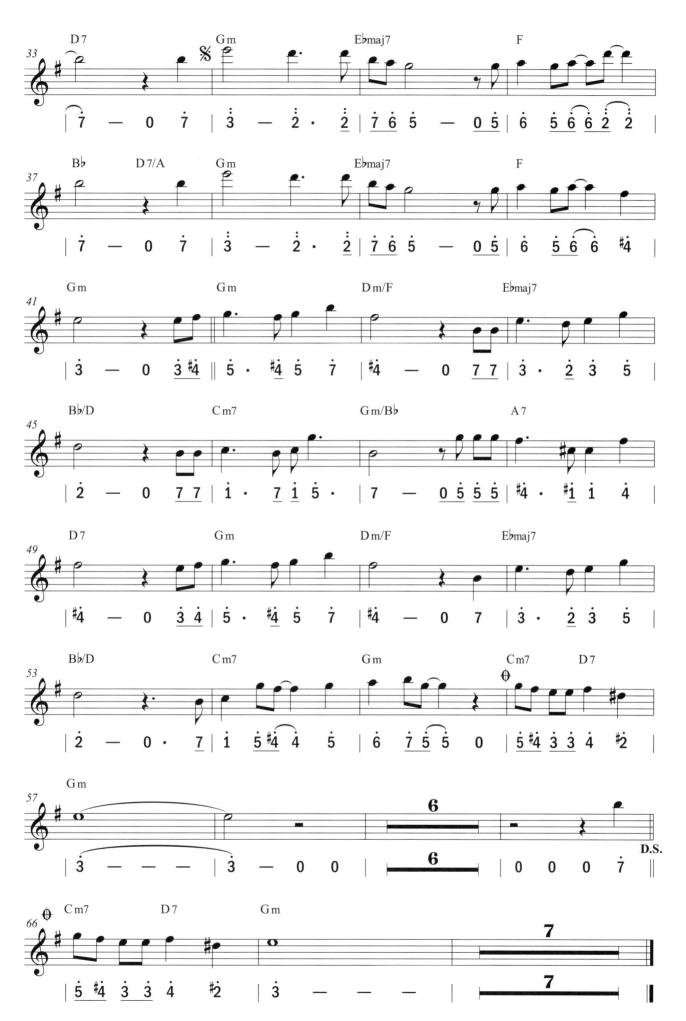

能看見海的街道

Eb Alto Saxophone
曲調：Cm → Bb
久石讓 作曲

動畫電影《魔女宅急便》主題曲

伴奏音樂　演奏示範

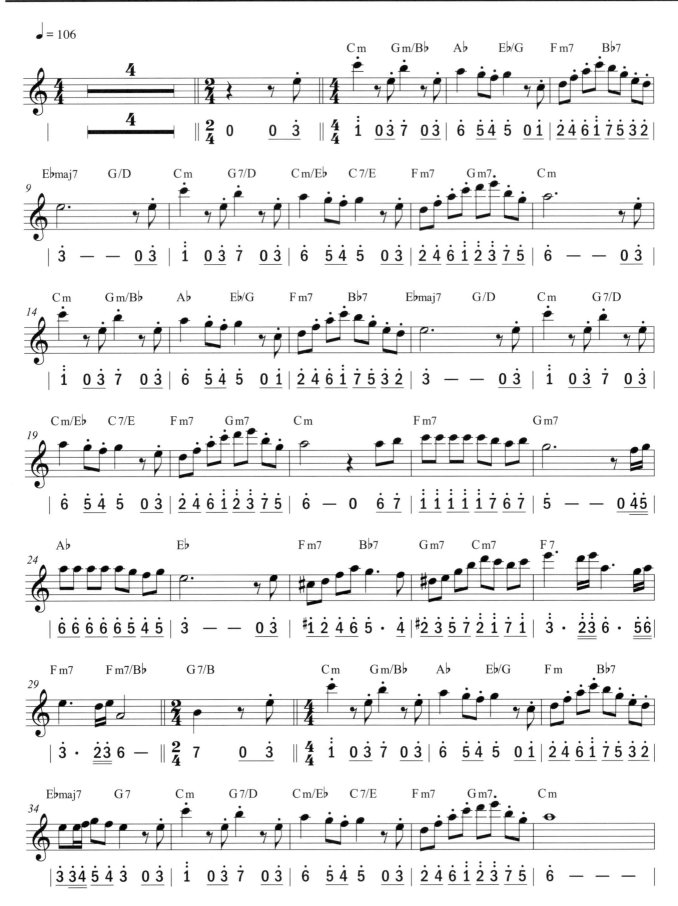

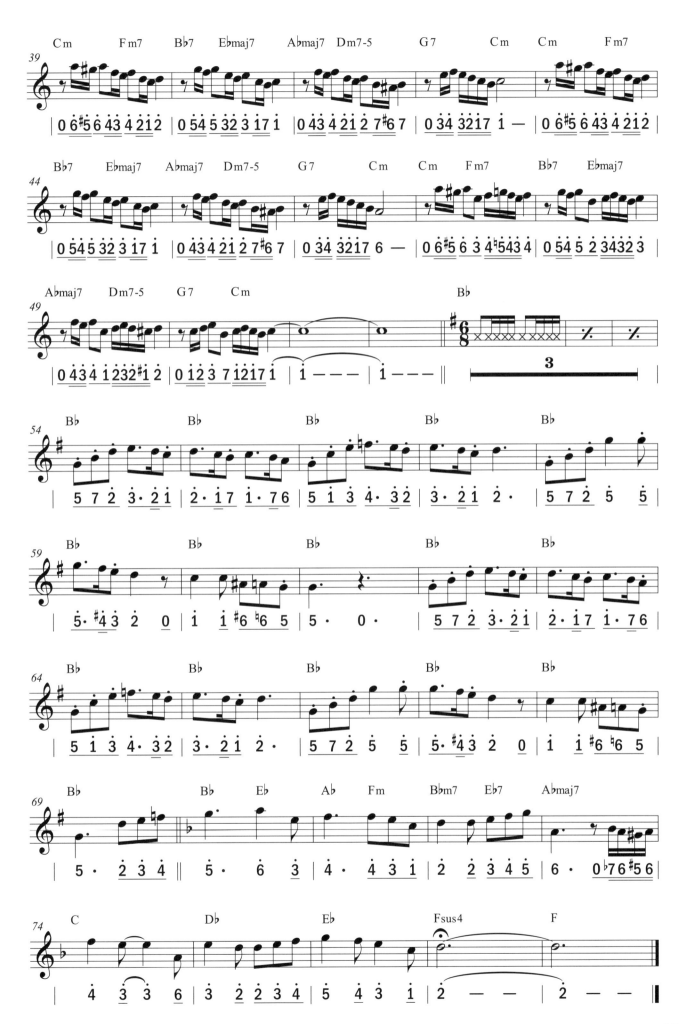

13

E♭ Alto Saxophone
曲調：E♭

木村弓 作曲

［永遠常在］

動畫電影《神隱少女》片尾曲

伴奏音樂　演奏示範

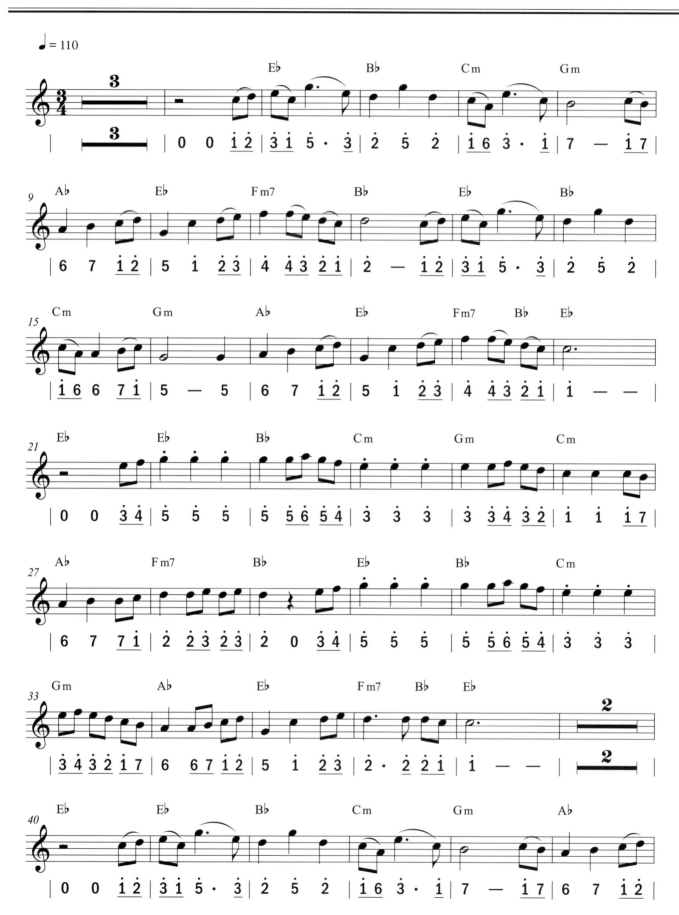

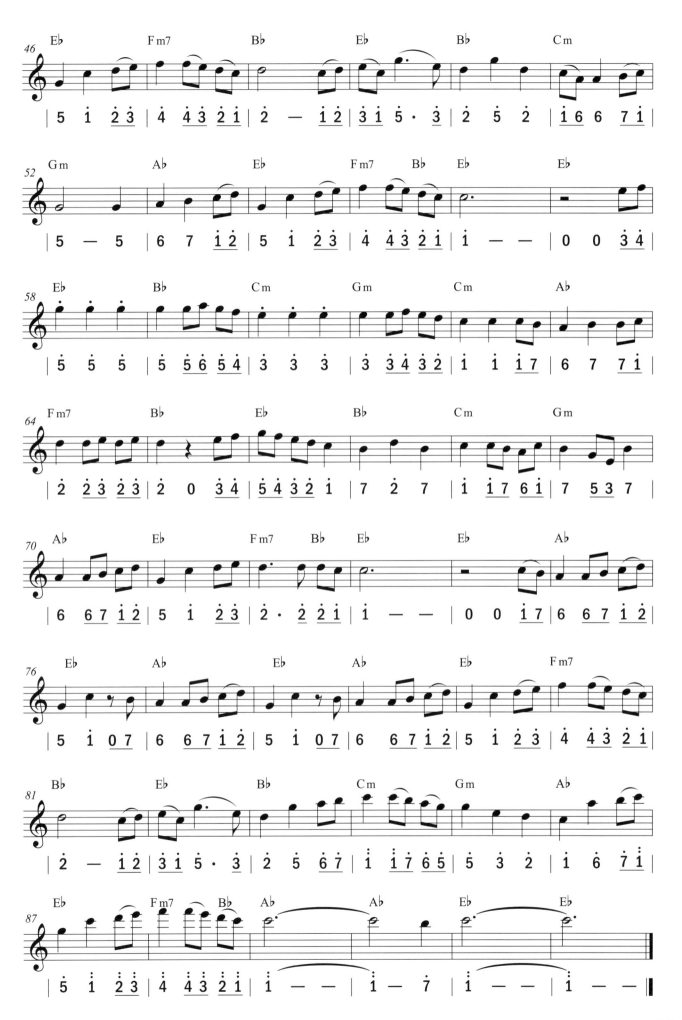

15

E♭ Alto Saxophone
曲調：Fm
大野克夫 作曲

［如果有你］

動畫《名偵探柯南》主題配樂

伴奏音樂　演奏示範

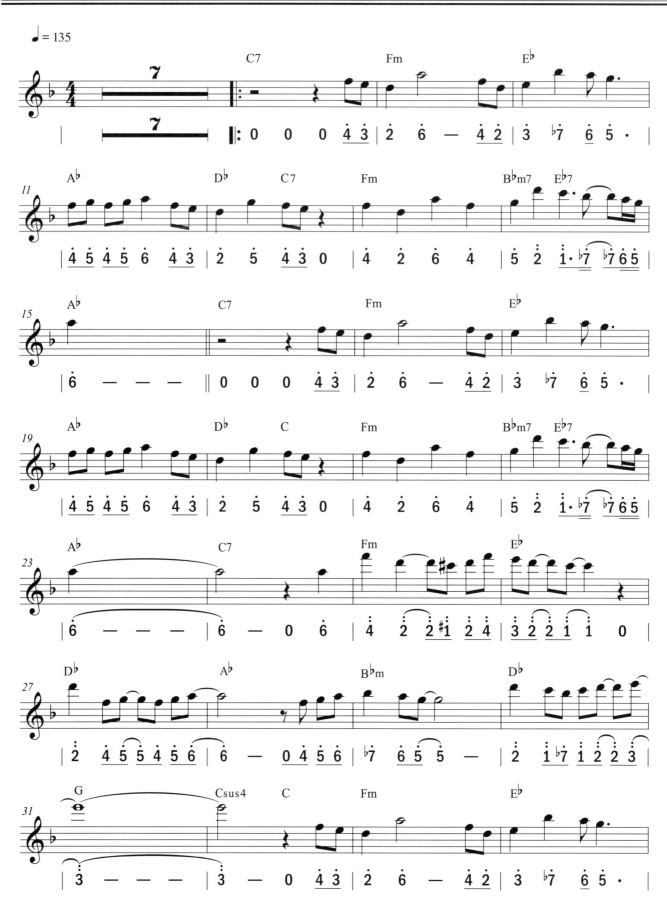

16

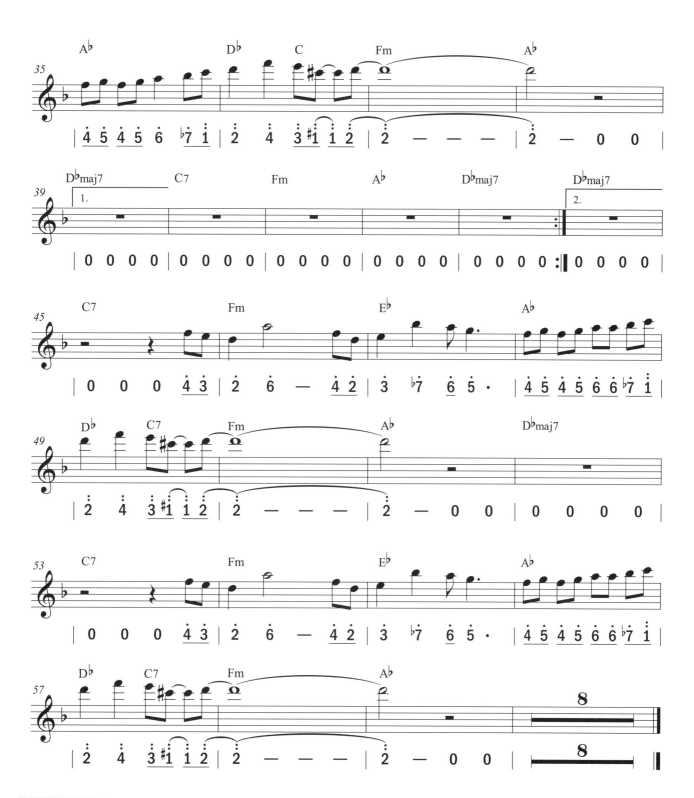

指法 TIPS

替代指法

E♭ Alto Saxophone
曲調：E♭
久石讓 作曲

[逝去的往日]

動畫電影《紅豬》插曲

伴奏音樂　演奏示範

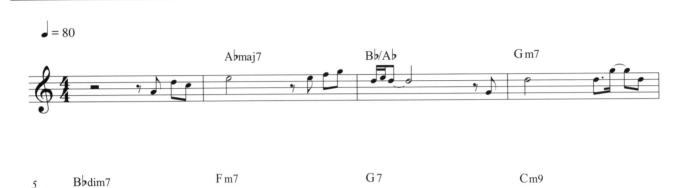

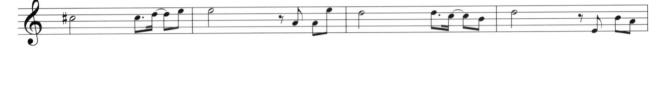

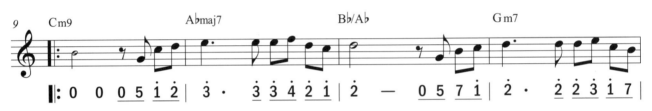

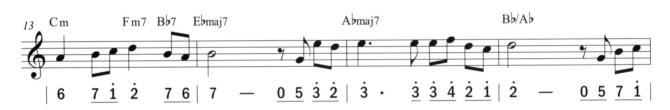

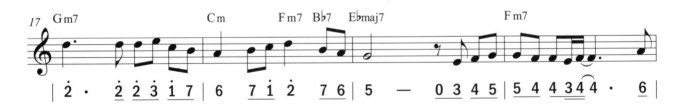

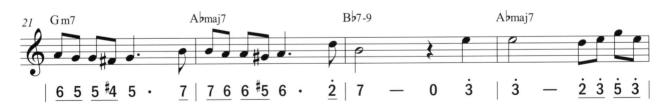

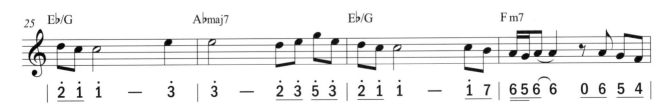

18

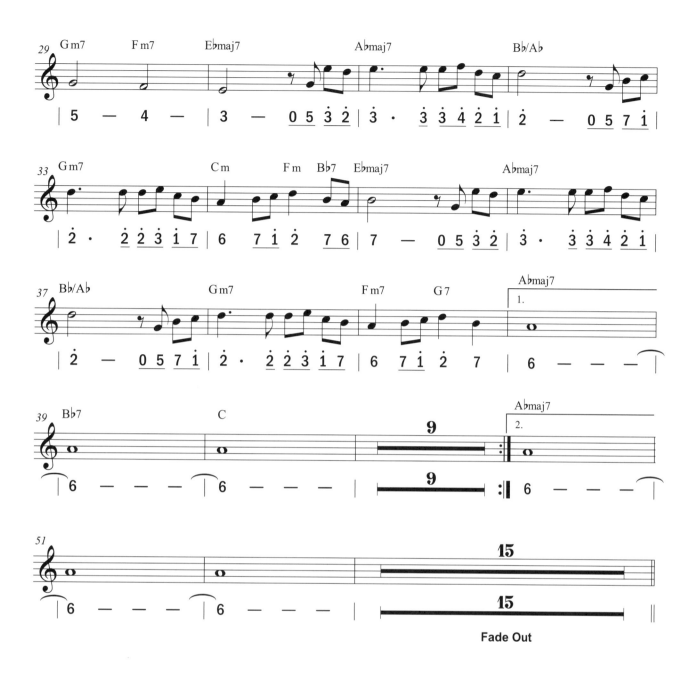

指法 TIPS

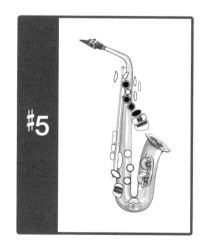

[世界的約定]

動畫電影《霍爾的移動城堡》片尾曲

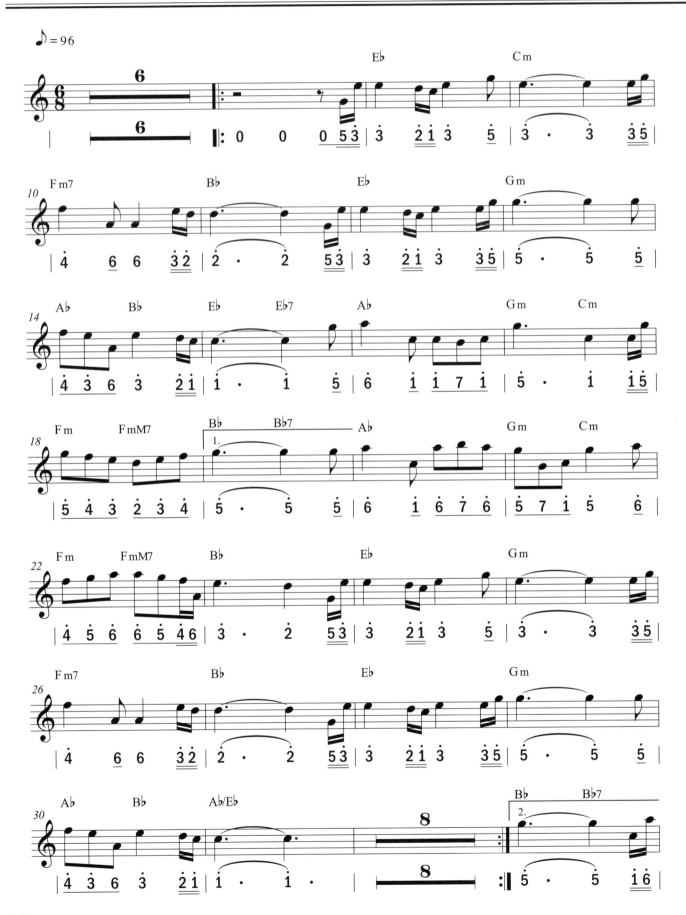

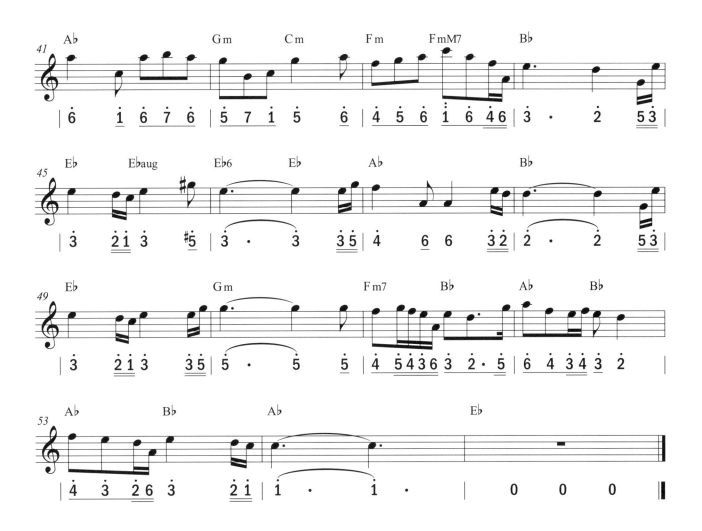

E♭ Alto Saxophone
曲調：Dm
Bart Howard 作曲

[Fly Me To The Moon]

動畫《新世紀福音戰士》片尾曲

伴奏音樂　演奏示範

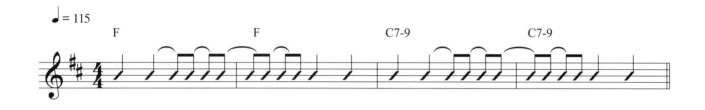

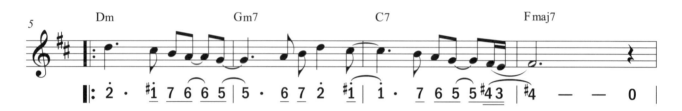

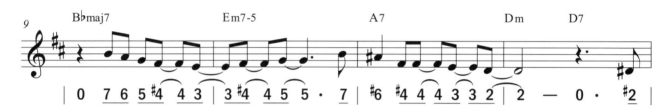

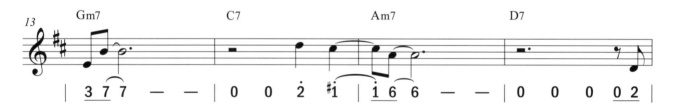

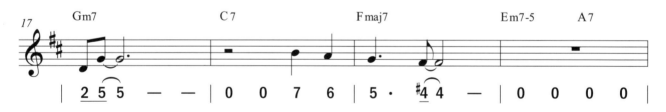

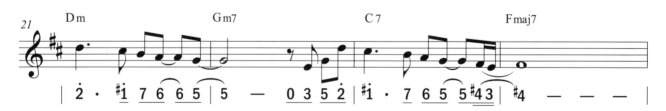

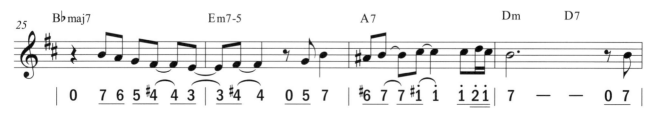

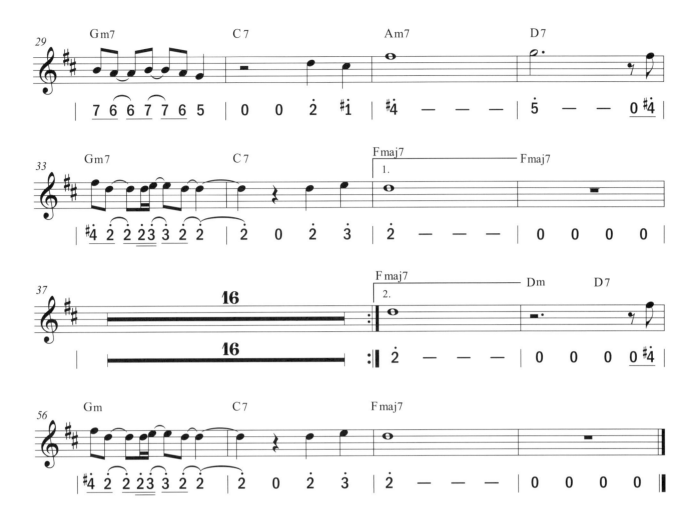

指法 TIPS

E♭ Alto Saxophone
曲調：C
久石讓 作曲

[生命的名字]

動畫電影《神隱少女》主題曲

伴奏音樂　演奏示範

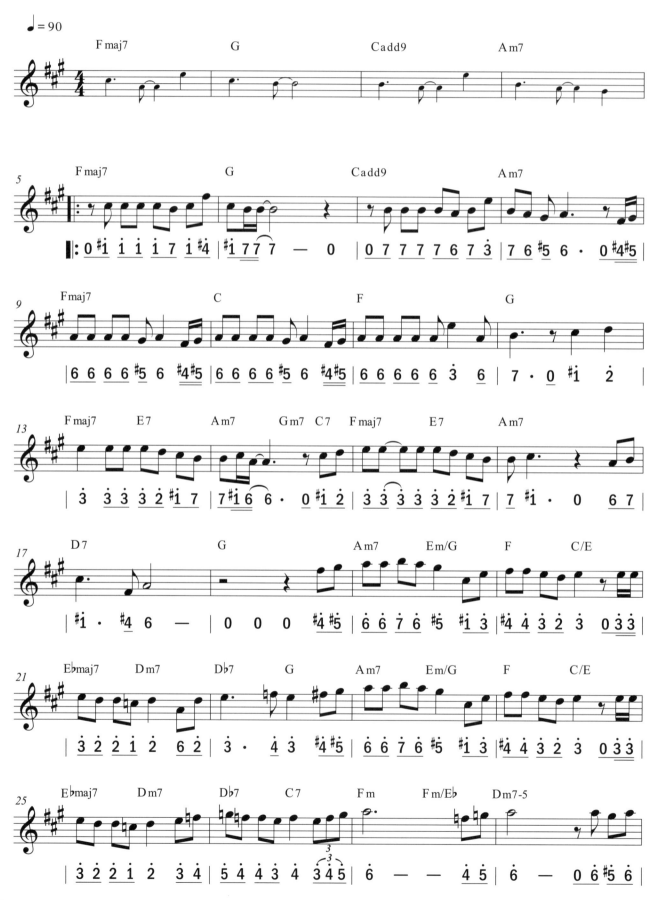

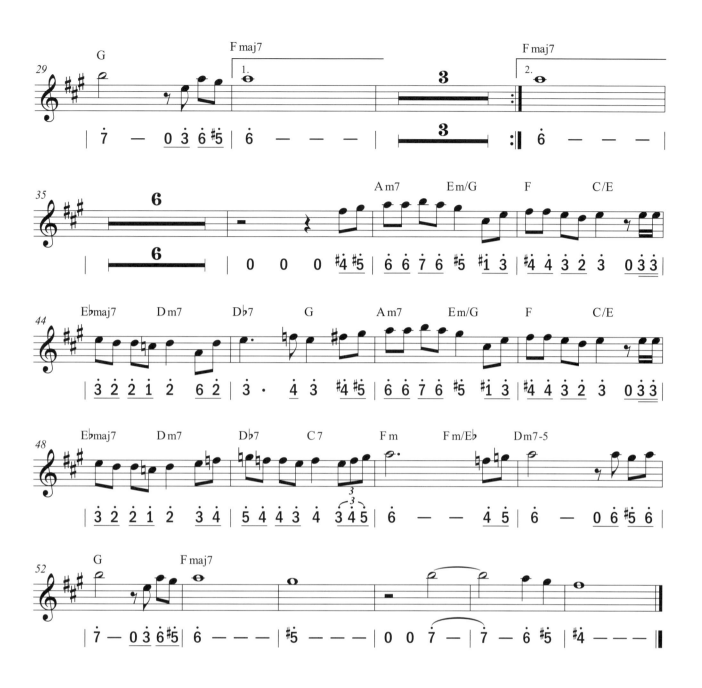

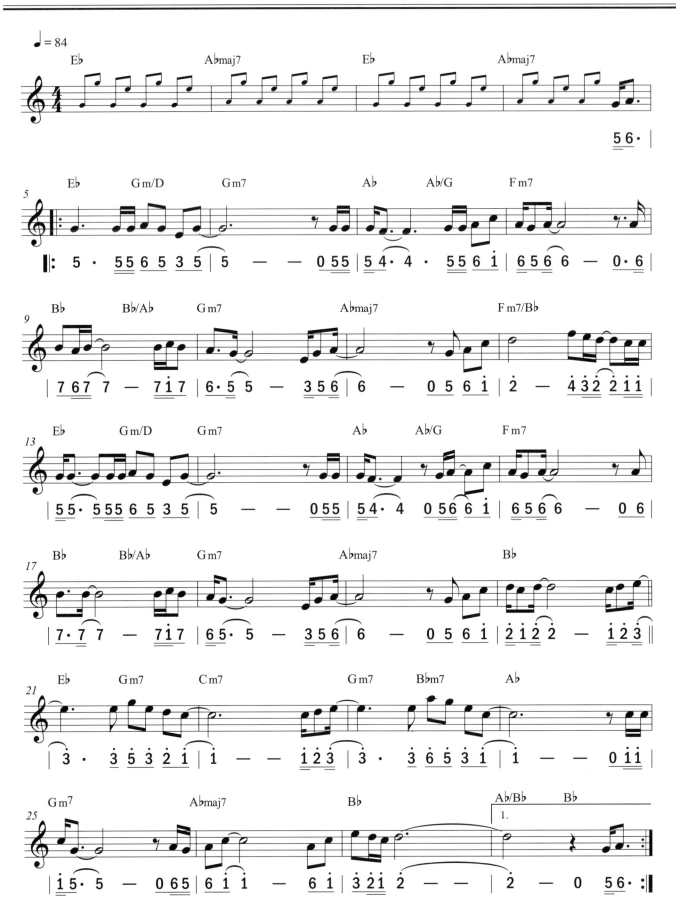

E♭ Alto Saxophone
曲調：F
多多納好夫 作曲

好想大聲說喜歡你

動畫《灌籃高手》片頭曲

伴奏音樂　演奏示範

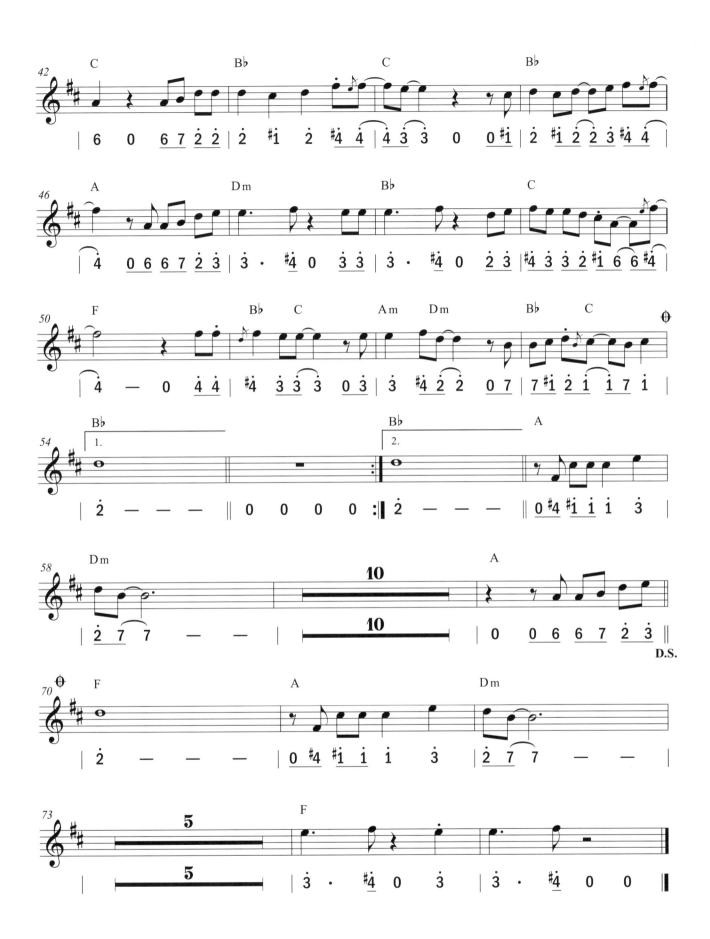

E♭ Alto Saxophone
曲調：Cm
小諸鐵也 作曲

［月光傳說］

動畫《美少女戰士》片頭曲

伴奏音樂　演奏示範

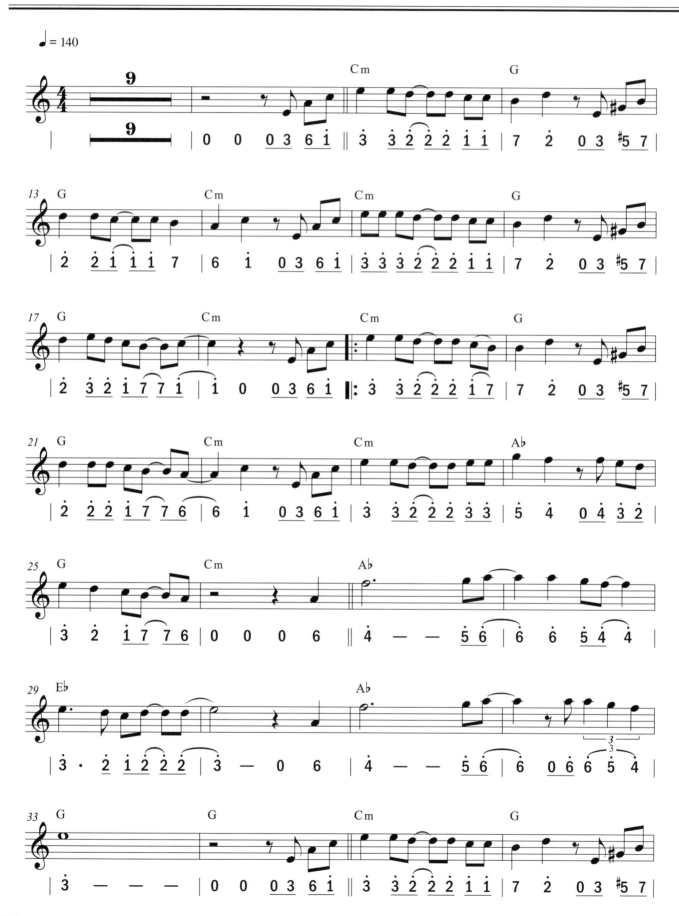

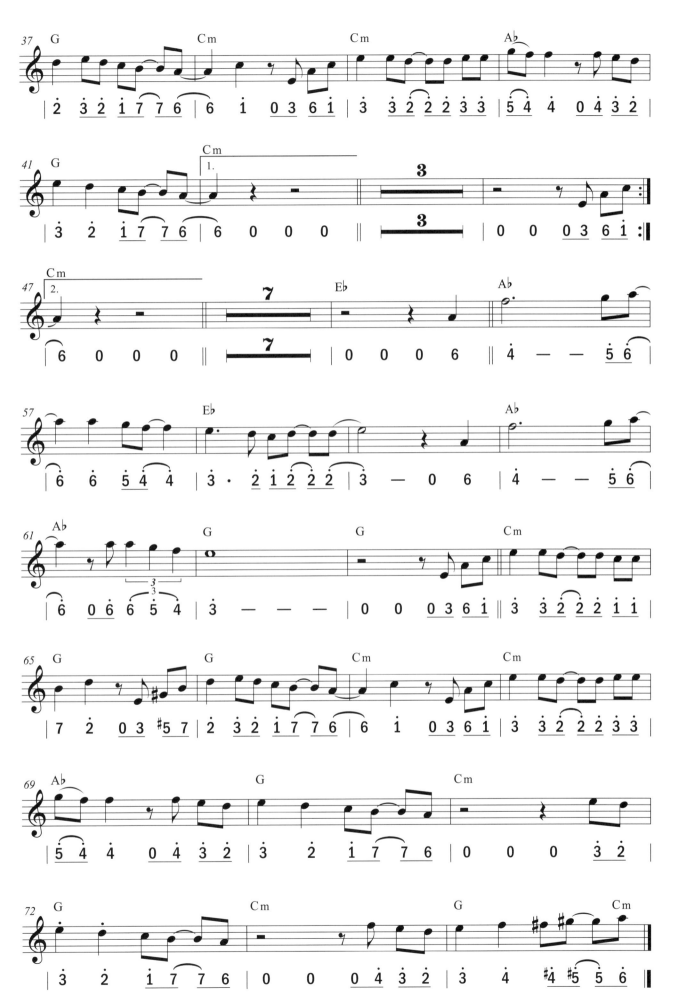

E♭ Alto Saxophone
曲調：B♭
指法：G

幻化成風

辻亞彌乃 作曲

伴奏音樂

演奏示範

♩ = 138

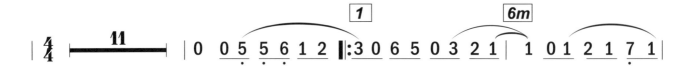

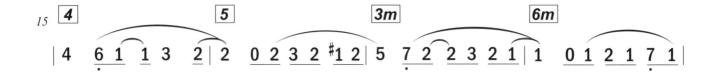

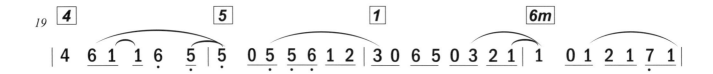

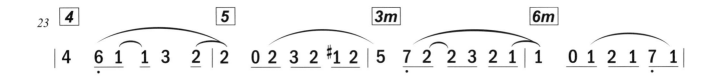

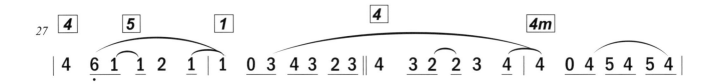

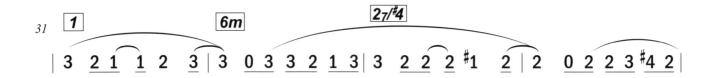

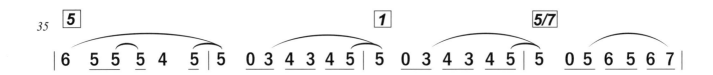

39 [6m] [3m/5] [4] [1/3]

| 1̇ 3 3 3 6 5 | 5 — 0 1 2 1 | 4 3 2 2 1 1 | 4 3 2 2 1 0 1 |

43 [2₇/#4] [5] [1] [5/7] [6m]

| 2 6 1 1 3 5 | 5 0 3 4 3 4 5 | 5 0 3 4 3 4 5 | 5 0 5 6 5 6 7 | 1̇ 3 3 3 6 5 |

48 [3m/5] [4] [1/3] [2m7] [5] [1] ⌐1.

| 5 — 0 1 2 1 | 4 3 2 2 1 1 | 4 3 2 2 1 0 1 | 2 6 1 1 2 1 | 1 — 0 0 |

53 [1] [4maj7] ⌐2. [5] [1]

| 0 0 5 5 6 1 2 :‖ 1 — 0 0 | ▬ 11 ▬ | 0 0 3 4 3 4 5 ‖ 5 0 3 4 3 4 5 |

68 [5/7] [6m] [3m/5] [4] [1/3]

| 5 0 5 6 5 6 7 | 1̇ 3 3 3 6 5 | 5 — 0 1 2 1 | 4 3 2 2 1 1 | 4 3 2 2 1 0 1 |

73 [2₇/#4] [5] [1] [5/7] [6m]

| 2 6 1 1 3 5 | 5 0 3 4 3 4 5 | 5 0 3 4 3 4 5 | 5 0 5 6 5 6 7 | 1̇ 3 3 3 6 5 |

78 [3m/5] [4] [1/3] [2m7] [5] [1]

| 5 — 0 1 2 1 | 4 3 2 2 1 1 | 4 3 2 2 1 0 1 | 2 6 1 1 2 1 | 1 — 0 1 2 1 |

83 [4] [1/3] [5] [1]

| 4 3 2 2 1 1 | 4 3 2 2 1 0 1 | 2 6 1 1 2 1 | 1 — 0 0 | ▬ 22 ▬ ‖

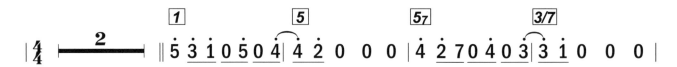

E♭ Alto Saxophone
曲調：Gm（B♭）
指法：G

— 動畫電影《魔法公主》主題曲 —

魔法公主

久石讓 作曲

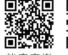

伴奏音樂　演奏示範

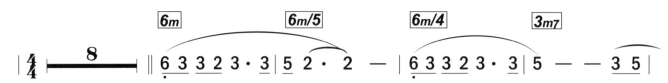

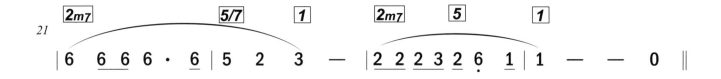

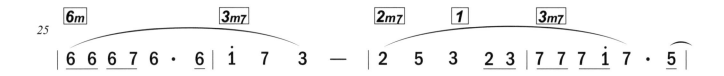

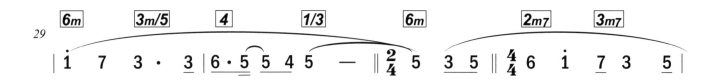

E♭ Alto Saxophone
曲調：Gm（B♭）
指法：G

— 動畫電影《天空之城》片尾曲 —

載著你

久石讓 作曲

伴奏音樂　演奏示範

33 [3₇] 3 — 0 3 ‖ ℅ [6m] 6 — 5·5 | [4maj7] 3 2 1 — 0 1 | [5] 2 1 2 2 5 5 |

37 [1] 3 — 0 3 | [3⁷/7] [6m] 6 — 5·5 | [4maj7] 3 2 1 — 0 1 | [5] 2 1 2 2 7 |

41 [6m] 6 — 0 6 7 ‖ [6m] 1·7 1 3 | [3m/5] 7 — 0 3 3 | [4maj7] 6·5 6 1 |

45 [1/3] 5 — 0 3 3 | [2m7] 4·3 4 5· | [6m/1] 3 — 0 1 1 1 | [7₇] 7·#4 4 7 |

49 [3₇] 7 — 0 6 7 | [6m] 1·7 1 3 | [3m/5] 7 — 0 3 | [4maj7] 6·5 6 1 |

53 [1/3] 5 — 0·3 | [2m7] 4 1 7 7 1 | [6m] 2 3 1 1 0 ‖ [2m7] 1 7 6 6 7 [3₇] #5 |

57 [6m] 6 — — — | 6 — 0 0 | ——— 6 ——— | 0 0 0 3 ‖

D.S.

66 [2m7] ‖ 1 7 6 6 7 [3₇] #5 | [6m] 6 — — — | ——— 7 ——— ‖

39

Eb Alto Saxophone
曲調：Cm (Eb) → Bb → Ab
指法：C → G → F

能看見海的街道

久石讓 作曲

伴奏音樂　演奏示範

♩ = 106

39 `6m` `2m7` `5` `1maj7` `4maj7` `7m7-5` `3₇` `6m` `6m` `2m7`

|0 6̇ #5 6 43 4 2 1 2 | 0 54 5 32 3 17 1 | 0 43 4 21 2 7 #6 7 | 0 34 32 17 1 — | 0 6̇ #5 6 43 4 2 1 2 |

44 `5` `1maj7` `4maj7` `7m7-5` `3₇` `6m` `6m` `2m7` `5` `1maj7`

|0 54 5 32 3 17 1 | 0 43 4 21 2 7 #6 7 | 0 34 32 17 6 — | 0 6̇ #5 6 3 4 ♭5 43 4 | 0 54 5 2 34 32 3 |

49 `4maj7` `7m7-5` `3₇` `6m` `1`

|0 43 4 1 232 #12 2 | 0 12 3 7 12 17 1 | 1̇ – – – | 1̇ – – – ‖ 6/8 ●━━━━ 3 ━━━━ |
(轉G調)

54 `1` `1` `1` `1` `1`

| 1 3 5 6·54 | 5·43 4·32 | 1 4 6 ♭7·65 | 6·54 5· | 1 3 5 1̇ 1̇ |

59 `1` `1` `1` `1` `1`

| 1̇·76 5 0 | 4 4 #2̇ ♭2 1 | 1· 0· | 1 3 5 6·54 | 5·43 4·32 |

64 `1` `1` `1` `1` `1`

| 1 4 6 ♭7·65 | 6·54 5· | 1 3 5 1̇ 1̇ | 1̇·76 5 0 | 4 4 #2̇ ♭2 1 |

69 `1` `4` `5` `1` `6m` `2m7` `5₇` `1maj7`

| 1· ″6 7 1̇ ‖ 2̇· 3̇ 7̇ | 1̇· 1̇ 7 5 | 6 6 7 1̇ 2̇ | 3̇· 0 43 #23 |
(轉F調)

74 `3` `4` `5` `6sus4` `6`

| 1̇ 7 7 3̇ | 7̇ 6 6 7 1̇ 2̇ | 1̇ 7 5 | 6 — — | 6 — — ‖

E♭ Alto Saxophone
曲調：E♭
指法：C

— 動畫電影《神隱少女》片尾曲 —

永遠常在

木村弓 作曲

伴奏音樂　演奏示範

♩ = 110

46 [1] [2m7] [5] [1] [5] [6m]
| 5 i̇ 2̇3̇ | 4̇ 4̇3̇2̇1̇ | 2̇ — i̇2̇ | 3̇ i̇ 5 · 3̇ | 2̇ 5 2̇ | i̇ 6 6 7 i̇ |

52 [3m] [4] [1] [2m7] [5] [1] [1]
| 5 — 5 | 6 7 i̇2̇ | 5 i̇ 2̇3̇ | 4̇ 4̇3̇2̇1̇ | i̇ — — | 0 0 3̇4̇ |

58 [1] [5] [6m] [3m] [6m] [4]
| 5̇ 5̇ 5̇ | 5̇ 5̇6̇5̇4̇ | 3̇ 3̇ 3̇ | 3̇ 3̇4̇3̇2̇ | i̇ i̇ i̇7 | 6 7 7i̇ |

64 [2m7] [5] [1] [5] [6m] [3m]
| 2̇ 2̇3̇2̇3̇2̇ | 2̇ 2 0 3̇4̇ | 5̇4̇3̇2̇1̇ | 7 2̇ 7 | i̇ i̇76i̇ | 7 537 |

70 [4] [1] [2m7] [5] [1] [1] [4]
| 6 6 7i̇2̇ | 5 i̇ 2̇3̇ | 2̇·2̇2̇1̇ | i̇ — — | 0 0 i̇7 | 6 6 7i̇2̇ |

76 [1] [4] [1] [4] [1] [2m7]
| 5 i̇0 7 | 6 6 7i̇2̇ | 5 i̇0 7 | 6 6 7i̇2̇ | 5 i̇ 2̇3̇ | 4̇ 4̇3̇2̇1̇ |

81 [5] [1] [5] [6m] [3m] [4]
| 2̇ — i̇2̇ | 3̇ i̇ 5 · 3̇ | 2̇ 5 6̇7̇ | i̇ i̇765 | 5 3 2 | i̇ 6̇ 7̇i̇ |

87 [1] [2m7] [5] [1]
| 5̇ i̇ 2̇3̇ | 4̇ 4̇3̇2̇1̇ | i̇ — — | i̇ — 7 | i̇ — — | i̇ — — ‖

43

E♭ Alto Saxophone
曲調：Fm（A♭）
指法：F

如果有你

大野克夫 作曲

伴奏音樂　演奏示範

♩ = 135

— 動畫電影《紅豬》插曲 —

逝去的往日

久石讓 作曲

E♭ Alto Saxophone
曲調：E♭
指法：C

伴奏音樂　演奏示範

♩ = 80

▶ 吹奏起始

29 **3m7** **2m7** **1maj7** **4maj7** **5/4**

| 5 — 4 — | 3 — 0 5 3̇ 2̇ | 3̇ · 3̇ 3̇ 4̇ 2̇ 1̇ | 2̇ — 0 5 7 1̇ |

33 **3m7** **6m** **2m7** **57** **1maj7** **4maj7**

| 2̇ · 2̇ 2̇ 3̇ 1̇ 7 | 6 7 1̇ 2̇ 7 6 | 7 — 0 5 3̇ 2̇ | 3̇ · 3̇ 3̇ 4̇ 2̇ 1̇ |

37 **5/4** **3m7** **2m7** **37** **4maj7** ⌐1.────────

| 2̇ — 0 5 7 1̇ | 2̇ · 2̇ 2̇ 3̇ 1̇ 7 | 6 7 1̇ 2̇ 7 | 6 — — — |

41 **57** **6** **4maj7** ⌐2.────────

| 6 — — — 6 — — — | ▬▬▬ 9 ▬▬▬ :‖ 6 — — — |

53 **57** **6**

| 6 — — — 6 — — — | ▬▬▬▬▬▬ 15 ▬▬▬▬▬▬ ‖

Fade Out

E♭ Alto Saxophone
曲調：E♭
指法：C

— 動畫電影《霍爾的移動城堡》片尾曲 —

世界的約定

木村弓 作曲

伴奏音樂　演奏示範

♩ = 96

(简谱 numbered musical notation for E♭ Alto Saxophone)

E♭ Alto Saxophone
曲調：Dm（F）
指法：D

— 動畫《新世紀福音戰士》片尾曲 —

Fly Me To The Moon

Bart Howard 作曲

伴奏音樂　演奏示範

生命的名字

29 **5**　　　　　　　　**4maj7** ⌐1.───────

| 2̈ － 0 5̇ 1̈ 7̇ | 1̈ － － － |　────── 3 ────── :‖

4maj7 ⌐2.───────

| 1̈ － － － |

35

|　────── 6 ────── | 0 0 0 6̇ 7̇ |

6m　　　　**3m/5**　　　**4**　　　**1/3**

1̈ 1̈ 2̈ 1̇ 7̇ | 3̇ 5̇ | 6̇ 6̇ 5̇ 4̇ 5 | 0 5̇ 5̇ |

44 **♭3maj7**　　**2m7**　　　**♭27**　　　**57**　　　**6m**　　　**3m/5**　　　**4**　　　**1/3**

| 5̇ 4̇ 4̇ ♭3̇ 4̇ 1̇ 4 | 5̇ · ♭6̇ 5 ♭6̇ 7̇ | 1̈ 1̈ 2̈ 1̇ 7̇ | 3̇ 5̇ | 6̇ 6̇ 5̇ 4̇ 5 | 0 5̇ 5̇ |

48 **♭3maj7**　　**2m7**　　　**♭27**　　　**17**　　　**4m**　　　**4m/♭3**　　**2m7-5**

| 5̇ 4̇ 4̇ ♭3̇ 4̇ 5̇ ♭6̇ | ♭7̇ ♭6̇ 6̇ 5̇ 6 ⌐3⌐ 5̇ 6̇ 7̇ | 1̈ － － ♭6̇ ♭7̇ | 1̈ － 0 1̈ 7̇ 1̈ |

52 **5**　　　　　　**4maj7**　　　**5**

| 2̈ － 0 5̇ 1̈ 7̇ | 1̈ － － － | 7̇ － － － | 0 0 2̈ － | 2̈ － 1̈ 7̇ | 6̇ － － － ‖

53

— 動畫電影《風起》片尾曲 —

飛機雲

荒井由實 作曲

E♭ Alto Saxophone
曲調：E♭
指法：C

♩ = 84

▶ 吹奏起始

```
[1]            [4maj7]          [1]             [4maj7]
|4/4 5 5 5 3 5 5 5 3 | 6 5 6 3 6 5 6 3 | 5 5 5 3 5 5 5 3 | 6 5 6 3 6 5 5 6· |

[1]          [3m/7]        [3m7]                      [4]        [4/3]       [2m7]
||:5· 5 5 6 5 3 5 | 5 — — 0 5 5 | 5 4·4·5 5 6 1 | 6 5 6 6 — 0·6 |

[5]          [5/4]        [3m7]                 [4maj7]                    [2m7/5]
|7 6 7 7 — 7 1 7 | 6·5 5 — 3 5 6 | 6 — 0 5 6 1 | 2 — 4 3 2 2 1 1 |

[1]          [3m/7]       [3m7]                    [4]       [4/3]        [2m7]
|5 5·5 5 5 6 5 3 5 | 5 — — 0 5 5 | 5 4·4 0 5 6 1 | 6 5 6 6 — 0 6 |

[5]          [5/4]        [3m7]                 [4maj7]                  [5]
|7·7 7 — 7 1 7 | 6 5·5 — 3 5 6 | 6 — 0 5 6 1 | 2 1 2 2 — 1 2 3 |

[1]          [3m7]        [6m7]                      [3m7]       [5m7]        [4]
|3· 3 5 3 2 1 1 | 1 — — 1 2 3 | 3· 3 6 5 3 1 1 | 1 — — 0 1 1 |

[3m7]                       [4maj7]              [5]              [4/5]  1.  [5]
|1 5·5 — 0 6 5 6 | 1 1 — 6 1 3 2 1 2 | 2 — — | 2 — 0 5 6·:||
```

54

29

[5] —2.————— [1]　　　　　[6m7]　　　　[3m7]　[5m7]　[4maj7]

|2 — 0 1̲2̲3|3 · 3̲ 5 3 2 1̲|1 — — 1̲2̲3|3 · 3̲ 1 · 6̲|

33

　　　　　　　　　　[3m7]　　　　　[4maj7]　　　[5]

|6̲ 5̲ 3 · 2̲ 1 3̲ 2|3 5 5 — 3̲ 2̲ · 6 3 3 — 2̲ 1 · |6 — 0 1̲ 2̲ · 1|

37

[4maj7]　[5m7]　[4maj7]　[5m7]　[4maj7]　[5m7]　[4maj7]　[5m7]

|1 — — — |1 — 0 3̲ 2|3̲ 5̲ 5 — — |5 — 0 3̲ 2|

41

[4maj7]　[5m7]　[4maj7]　[5m7]　[4maj7]　[5m7]　[4maj7]　[5m7]

|3̲ 5̲ 5 — — |5 — 0 3̲ 2|3̲ 5̲ 5 — — |5 — 0 3̲ 2|

45

[4maj7]　[5m7]　[4maj7]　[5m7]　[4maj7]　[5m7]　[4maj7]

|3̲ 5̲ 5 — — |5 — 0 3̲ 2|3̲ 5̲ 5 — — |5 — — — ‖

E♭ Alto Saxophone
曲調：F
指法：D

好想大聲說喜歡你

多多納好夫 作曲

伴奏音樂　演奏示範

♩ = 141

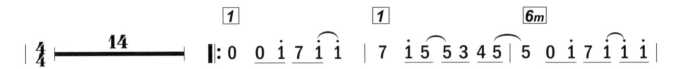

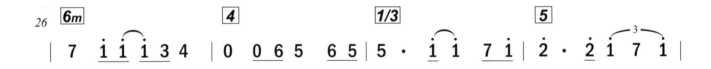

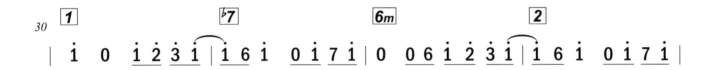

E♭ Alto Saxophone
曲調：Cm（E♭）
指法：C

— 動畫《美少女戰士》片頭曲 —

月光傳說

小諸鐵也 作曲

伴奏音樂　演奏示範

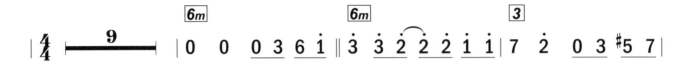

20 Hanon Exercises

for Saxophone

❶ 吹奏速度為 ♩ = 40 ~ 60，循序練習。

❷ 節拍器設定 2/4 拍，16 分音符（♫♫）拍點。

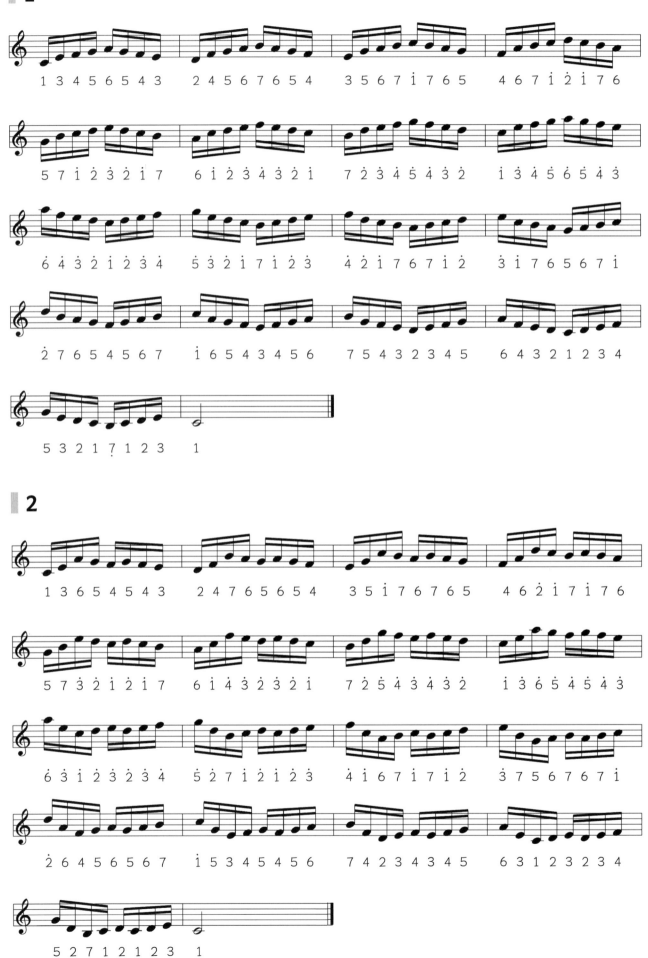

3

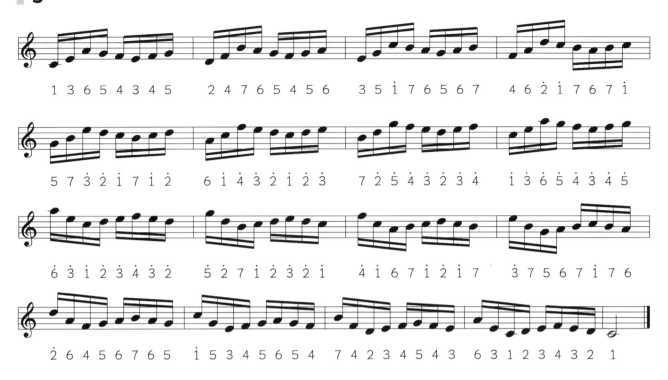

1 3 6 5 4 3 4 5 2 4 7 6 5 4 5 6 3 5 i̇ 7 6 5 6 7 4 6 2̇ i̇ 7 6 7 i̇

5 7 3̇ 2̇ i̇ 7 i̇ 2̇ 6 i̇ 4̇ 3̇ 2̇ i̇ 2̇ 3̇ 7 2̇ 5̇ 4̇ 3̇ 2̇ 3̇ 4̇ i̇ 3̇ 6̇ 5̇ 4̇ 3̇ 4̇ 5̇

6̇ 3̇ i̇ 2̇ 3̇ 4̇ 3̇ 2̇ 5̇ 2̇ 7 i̇ 2̇ 3̇ 2̇ i̇ 4̇ i̇ 6 7 i̇ 2̇ i̇ 7 3̇ 7 5 6 7 i̇ 7 6

2̇ 6 4 5 6 7 6 5 i̇ 5 3 4 5 6 5 4 7 4 2 3 4 5 4 3 6 3 1 2 3 4 3 2 1

4

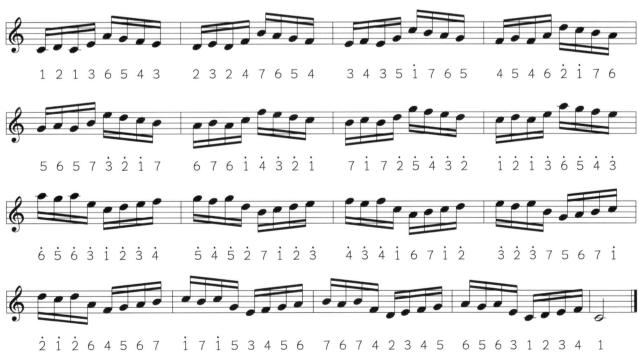

1 2 1 3 6 5 4 3 2 3 2 4 7 6 5 4 3 4 3 5 i̇ 7 6 5 4 5 4 6 2̇ i̇ 7 6

5 6 5 7 3̇ 2̇ i̇ 7 6 7 6 i̇ 4̇ 3̇ 2̇ i̇ 7 i̇ 7 2̇ 5̇ 4̇ 3̇ 2̇ i̇ 2̇ i̇ 3̇ 6̇ 5̇ 4̇ 3̇

6̇ 5̇ 6̇ 3̇ i̇ 2̇ 3̇ 4̇ 5̇ 4̇ 5̇ 2̇ 7 i̇ 2̇ 3̇ 4̇ 3̇ 4̇ i̇ 6 7 i̇ 2̇ 3̇ 2̇ 3̇ 7 5 6 7 i̇

2̇ i̇ 2̇ 6 4 5 6 7 i̇ 7 i̇ 5 3 4 5 6 7 6 7 4 2 3 4 5 6 5 6 3 1 2 3 4 1

5

1 6 5 6 4 5 3 4 2 7 6 7 5 6 4 5 3 1̇ 7 1̇ 6 7 5 6 4 2̇ 1̇ 2̇ 7 1̇ 6 7

5 3̇ 2̇ 3̇ 1̇ 2̇ 7 1̇ 6 4̇ 3̇ 4̇ 2̇ 3̇ 1̇ 2̇ 7 5̇ 4̇ 5̇ 3̇ 4̇ 2̇ 3̇ 1̇ 6̇ 5̇ 6̇ 4̇ 5̇ 3̇ 4̇

2̇ 3̇ 2̇ 3̇ 4̇ 3̇ 5̇ 4̇ 1̇ 2̇ 1̇ 2̇ 3̇ 2̇ 4̇ 3̇ 7 1̇ 7 1̇ 2̇ 1̇ 3̇ 2̇ 6 7 6 7 1̇ 7 2̇ 1̇

5 6 5 6 7 6 1̇ 7 4 5 4 5 6 5 7 6 3 4 3 4 5 4 6 5 2 3 2 3 4 3 5 4 1

6

1 6 5 6 4 6 3 6 2 7 6 7 5 7 4 7 3 1̇ 7 1̇ 6 1̇ 5 1̇ 4 2̇ 1̇ 2̇ 7 2̇ 6 2̇

5 3̇ 2̇ 3̇ 1̇ 3̇ 7 3̇ 6 4̇ 3̇ 4̇ 2̇ 4̇ 1̇ 4̇ 7 5̇ 4̇ 5̇ 3̇ 5̇ 2̇ 5̇ 1̇ 6̇ 5̇ 6̇ 4̇ 6̇ 3̇ 6̇

6̇ 1̇ 2̇ 1̇ 3̇ 1̇ 4̇ 1̇ 5̇ 7 1̇ 7 2̇ 7 3̇ 7 4̇ 6 7 6 1̇ 6 2̇ 6 3̇ 5 6 5 7 5 1̇ 5

2̇ 4 5 4 6 4 7 4 1̇ 3 4 3 5 3 6 3 7 2 3 2 4 2 5 2 6 1 2 1 3 1 4 1 1

7

1 3 2 4 3 5 4 2 2 4 3 5 4 6 5 3 3 5 4 6 5 7 6 4 4 6 5 7 6 i 7 5

5 7 6 i 7 ż i 6 6 i 7 ż i ż 2 7 7 ż i ż ż ż ż i i ż ż ż ż ż ż ż

ὸ ὸ ὸ ὸ ὸ ὸ ὸ ὸ ὸ ὸ ὸ ὸ ὸ i ὸ ὸ ὸ ὸ ὸ i ὸ 7 i ὸ ὸ i ὸ 7 i 6 7 i

ż 7 i 6 7 5 6 7 i 6 7 5 6 4 5 6 7 5 6 4 5 3 4 5 6 4 5 3 4 2 3 4 1

8

1 3 5 6 4 5 3 4 2 4 6 7 5 6 4 5 3 5 7 i 6 7 5 6 4 6 i ż 7 i 6 7

5 7 ż ż i ż 7 i 6 i ż ż ż ż i ż 7 ż ż ż ż ż ż ż i ż ż ż ż ż ż ż

ὸ ὸ ὸ i ὸ ὸ ὸ ὸ ὸ ὸ i 7 ὸ i ὸ ὸ ὸ ὸ 7 6 i 7 ὸ i ὸ i 6 5 7 6 i 7

ż 7 5 4 6 5 7 6 i 6 4 3 5 4 6 5 7 5 3 2 4 3 5 4 6 4 2 1 3 2 4 3 1

9

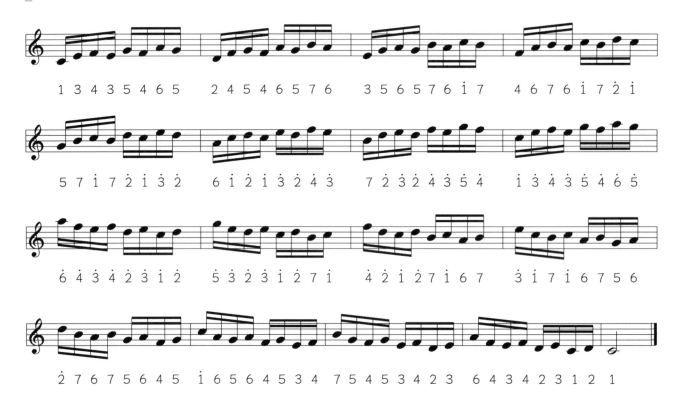

1 3 4 3 5 4 6 5 2 4 5 4 6 5 7 6 3 5 6 5 7 6 i̇ 7 4 6 7 6 i̇ 7 2̇ i̇

5 7 i̇ 7 2̇ i̇ 3̇ 2̇ 6 i̇ 2̇ i̇ 3̇ 2̇ 4̇ 3̇ 7 2̇ 3̇ 2̇ 4̇ 3̇ 5̇ 4̇ i̇ 3̇ 4̇ 3̇ 5̇ 4̇ 6̇ 5̇

6̇ 4̇ 3̇ 4̇ 2̇ 3̇ i̇ 2̇ 5̇ 3̇ 2̇ 3̇ i̇ 2̇ 7 i̇ 4̇ 2̇ i̇ 2̇ 7 i̇ 6 7 3̇ i̇ 7 i̇ 6 7 5 6

2̇ 7 6 7 5 6 4 5 i̇ 6 5 6 4 5 3 4 7 5 4 5 3 4 2 3 6 4 3 4 2 3 1 2 1

10

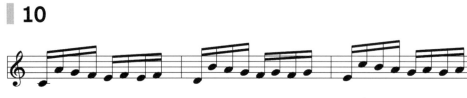

1 6 5 4 3 4 3 4 2 7 6 5 4 5 4 5 3 i̇ 7 6 5 6 5 6 4 2̇ i̇ 7 6 7 6 7

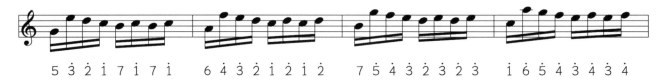

5 3̇ 2̇ i̇ 7 i̇ 7 i̇ 6 4̇ 3̇ 2̇ i̇ 2̇ i̇ 2̇ 7 5̇ 4̇ 3̇ 2̇ 3̇ 2̇ 3̇ i̇ 6̇ 5̇ 4̇ 3̇ 4̇ 3̇ 4̇

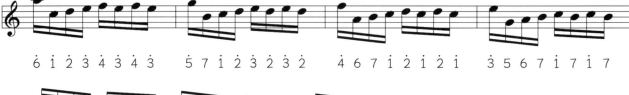

6̇ i̇ 2̇ 3̇ 4̇ 3̇ 4̇ 3̇ 5̇ 7 i̇ 2̇ 3̇ 2̇ 3̇ 2̇ 4̇ 6 7 i̇ 2̇ i̇ 2̇ i̇ 3̇ 5 6 7 i̇ 7 i̇ 7

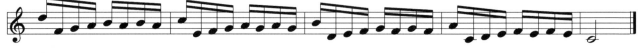

2̇ 4 5 6 7 6 7 6 i̇ 3 4 5 6 5 6 5 7 2 3 4 5 4 5 4 6 1 2 3 4 3 4 3 1

11

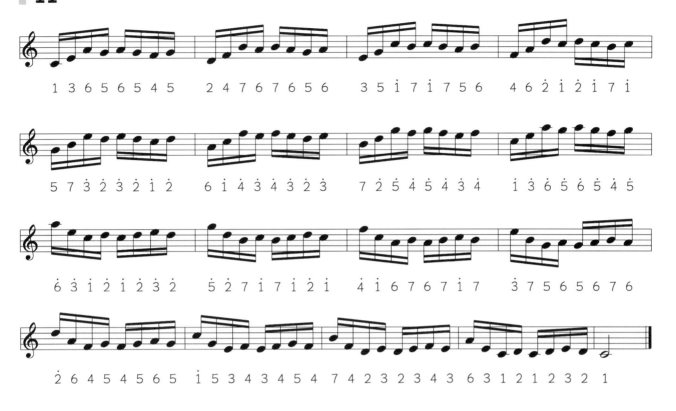

1 3 6 5 6 5 4 5 2 4 7 6 7 6 5 6 3 5 1̇ 7 1̇ 7 5 6 4 6 2̇ 1̇ 2̇ 1̇ 7 1̇

5 7 3̇ 2̇ 3̇ 2̇ 1̇ 2̇ 6 1̇ 4̇ 3̇ 4̇ 3̇ 2̇ 3̇ 7 2̇ 5̇ 4̇ 5̇ 4̇ 3̇ 4̇ 1̇ 3̇ 6̇ 5̇ 6̇ 5̇ 4̇ 5̇

6̇ 3̇ 1̇ 2̇ 1̇ 2̇ 3̇ 2̇ 5̇ 2̇ 7 1̇ 7 1̇ 2̇ 1̇ 4̇ 1̇ 6 7 6 7 1̇ 7 3̇ 7 5 6 5 6 7 6

2̇ 6 4 5 4 5 6 5 1̇ 5 3 4 3 4 5 4 7 4 2 3 2 3 4 3 6 3 1 2 1 2 3 2 1

12

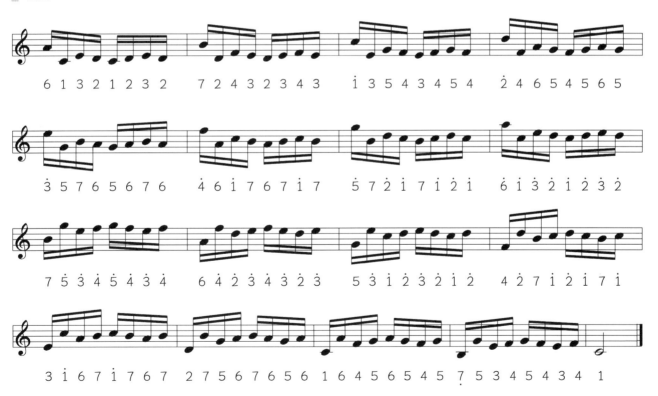

6 1 3 2 1 2 3 2 7 2 4 3 2 3 4 3 1̇ 3 5 4 3 4 5 4 2̇ 4 6 5 4 5 6 5

3̇ 5 7 6 5 6 7 6 4̇ 6 1̇ 7 6 7 1̇ 7 5̇ 7 2̇ 1̇ 7 1̇ 2̇ 1̇ 6̇ 1̇ 3̇ 2̇ 1̇ 2̇ 3̇ 2̇

7 5 3̇ 4̇ 5̇ 4̇ 3̇ 4̇ 6 4̇ 2̇ 3̇ 4̇ 3̇ 2̇ 3̇ 5 3̇ 1̇ 2̇ 3̇ 2̇ 1̇ 2̇ 4 2̇ 7 1̇ 2̇ 1̇ 7 1̇

3 1̇ 6 7 1̇ 7 6 7 2 7 5 6 7 6 5 6 1 6 4 5 6 5 4 5 7̣ 5 3 4 5 4 3 4 1

13

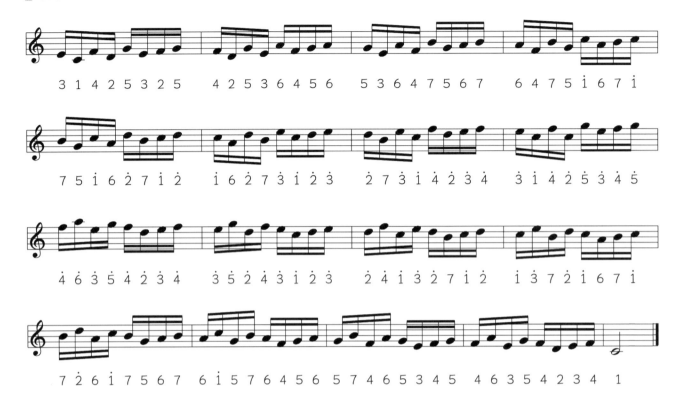

3 1 4 2 5 3 2 5 4 2 5 3 6 4 5 6 5 3 6 4 7 5 6 7 6 4 7 5 i 6 7 i

7 5 i 6 2 7 i 2 i 6 2 7 3 i 2 3 2 7 3 i 4 2 3 4 3 i 4 2 5 3 4 5

4 6 3 5 4 2 3 4 3 5 2 4 3 i 2 3 2 4 i 3 2 7 i 2 i 3 7 2 i 6 7 i

7 2 6 i 7 5 6 7 6 i 5 7 6 4 5 6 5 7 4 6 5 3 4 5 4 6 3 5 4 2 3 4 1

14

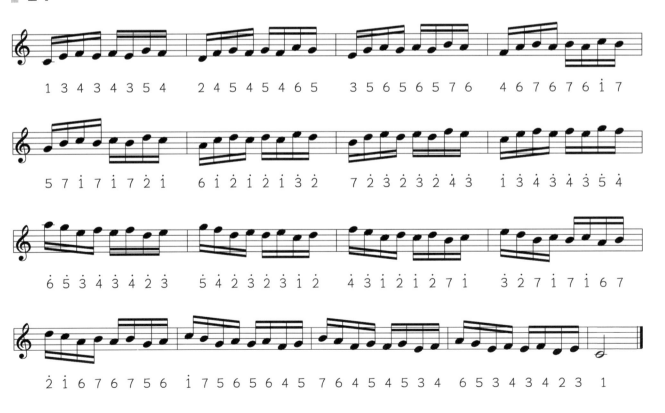

1 3 4 3 4 3 5 4 2 4 5 4 5 4 6 5 3 5 6 5 6 5 7 6 4 6 7 6 7 6 i 7

5 7 i 7 i 7 2 i 6 i 2 i 2 i 3 2 7 2 3 2 3 2 4 3 i 3 4 3 4 3 5 4

6 5 3 4 3 4 2 3 5 4 2 3 2 3 i 2 4 3 i 2 i 2 7 i 3 2 7 i 7 i 6 7

2 i 6 7 6 7 5 6 i 7 5 6 5 6 4 5 7 6 4 5 4 5 3 4 6 5 3 4 3 4 2 3 1

68

15

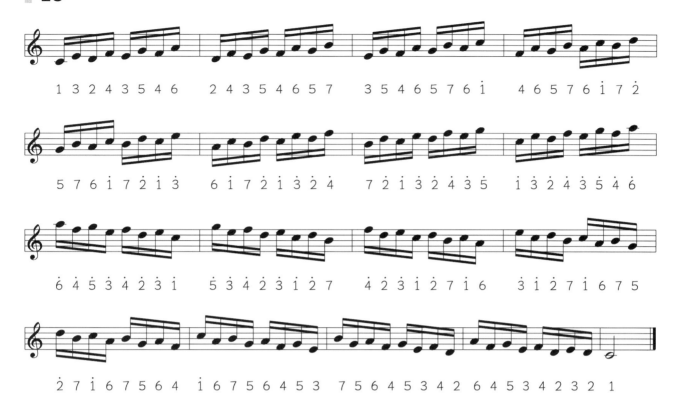

1 3 2 4 3 5 4 6 2 4 3 5 4 6 5 7 3 5 4 6 5 7 6 i̇ 4 6 5 7 6 i̇ 7 2̇

5 7 6 i̇ 7 2̇ i̇ 3̇ 6 i̇ 7 2̇ i̇ 3̇ 2̇ 4̇ 7 2̇ i̇ 3̇ 2̇ 4̇ 3̇ 5̇ i̇ 3̇ 2̇ 4̇ 3̇ 5̇ 4̇ 6̇

6̇ 4̇ 5̇ 3̇ 4̇ 2̇ 3̇ i̇ 5̇ 3̇ 4̇ 2̇ 3̇ i̇ 2̇ 7 4̇ 2̇ 3̇ i̇ 2̇ 7 i̇ 6 3̇ i̇ 2̇ 7 i̇ 6 7 5

2̇ 7 i̇ 6 7 5 6 4 i̇ 6 7 5 6 4 5 3 7 5 6 4 5 3 4 2 6 4 5 3 4 2 3 2 1

16

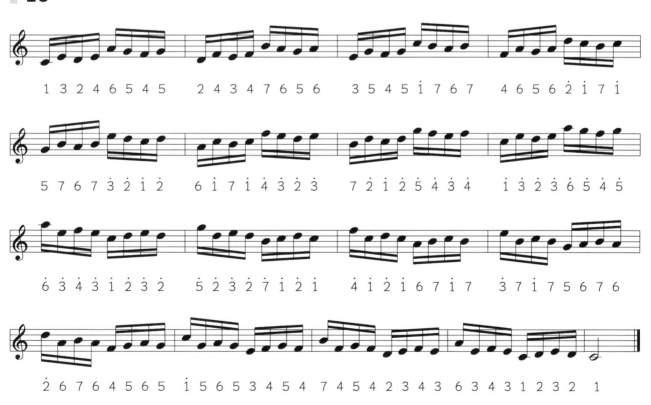

1 3 2 4 6 5 4 5 2 4 3 4 7 6 5 6 3 5 4 5 i̇ 7 6 7 4 6 5 6 2̇ i̇ 7 i̇

5 7 6 7 3̇ 2̇ i̇ 2̇ 6 i̇ 7 i̇ 4̇ 3̇ 2̇ 3̇ 7 2̇ i̇ 2̇ 5̇ 4̇ 3̇ 4̇ i̇ 3̇ 2̇ 3̇ 6̇ 5̇ 4̇ 5̇

6̇ 3̇ 4̇ 3̇ i̇ 2̇ 3̇ 2̇ 5̇ 2̇ 3̇ 2̇ 7 i̇ 2̇ i̇ 4̇ i̇ 2̇ i̇ 6 7 i̇ 7 3̇ 7 i̇ 7 5 6 7 6

2̇ 6 7 6 4 5 6 5 i̇ 5 6 5 3 4 5 4 7 4 5 4 2 3 4 3 6 3 4 3 1 2 3 2 1

17

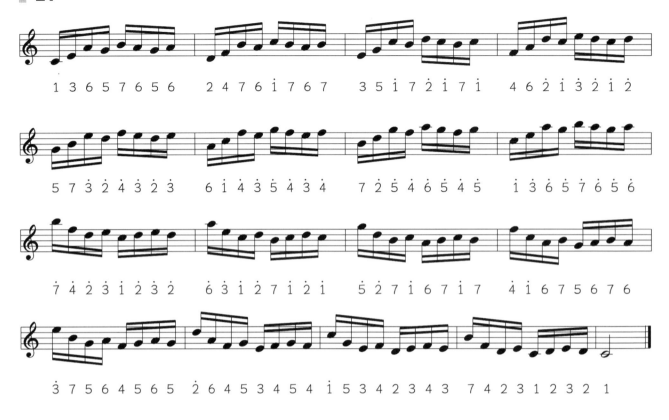

1 3 6 5 7 6 5 6 2 4 7 6 i̇ 7 6 7 3 5 i̇ 7 2̇ i̇ 7 i̇ 4 6 2̇ i̇ 3̇ 2̇ i̇ 2̇

5 7 3̇ 2̇ 4̇ 3̇ 2̇ 3̇ 6 i̇ 4̇ 3̇ 5̇ 4̇ 3̇ 4̇ 7 2̇ 5̇ 4̇ 6̇ 5̇ 4̇ 5̇ i̇ 3̇ 6̇ 5̇ 7̇ 6̇ 5̇ 6̇

7̇ 4̇ 2̇ 3̇ i̇ 2̇ 3̇ 2̇ 6̇ 3̇ i̇ 2̇ 7 i̇ 2̇ i̇ 5̇ 2̇ 7 i̇ 6 7 i̇ 7 4̇ i̇ 6 7 5 6 7 6

3̇ 7 5 6 4 5 6 5 2̇ 6 4 5 3 4 5 4 i̇ 5 3 4 2 3 4 3 7 4 2 3 1 2 3 2 1

18

1 3 4 3 5 4 2 3 2 3 5 4 6 5 3 4 3 4 6 5 7 6 4 5 4 5 7 6 i̇ 7 5 6

5 6 i̇ 7 2̇ i̇ 6 7 6 7 2̇ i̇ 3̇ 2̇ 7 i̇ 7 i̇ 3̇ 2̇ 4̇ 3̇ i̇ 2̇ i̇ 2̇ 4̇ 3̇ 5̇ 4̇ 2̇ 3̇

6̇ 5̇ 3̇ 4̇ 2̇ 3̇ 5̇ 4̇ 5̇ 4̇ 2̇ 3̇ i̇ 2̇ 4̇ 3̇ 4̇ 3̇ i̇ 2̇ 7 i̇ 3̇ 2̇ 3̇ 2̇ 7 i̇ 6 7 2̇ i̇

2̇ i̇ 6 7 5 6 i̇ 7 i̇ 7 5 6 4 5 7 6 7 6 4 5 3 4 6 5 6 5 3 4 2 3 5 3 1

19

1 6 4 5 6 4 3 5　2 7 5 6 7 5 4 6　3 1̇ 6 7 1̇ 6 5 7　4 2̇ 7 1̇ 2̇ 7 6 1̇

5 3̇ 1 2̇ 3̇ 1 7 2̇　6 4̇ 2̇ 3̇ 4̇ 2̇ 1 3̇　7 5̇ 3̇ 4̇ 5̇ 3̇ 2̇ 4̇　1̇ 6̇ 4̇ 5̇ 6̇ 4̇ 3̇ 5̇

6̇ 1̇ 3̇ 2̇ 1̇ 3̇ 4̇ 2̇　5̇ 7̇ 2̇ 1̇ 7̇ 2̇ 3̇ 1̇　4̇ 6̇ 1̇ 7̇ 6̇ 1̇ 2̇ 7̇　3̇ 5̇ 7 6 5 7 1̇ 6

2̇ 4 6 5 4 6 7 5　1̇ 3 5 4 3 5 6 4　7 2 4 3 2 4 5 3　6 1 3 2 1 3 4 2　1

20

1 3 6 1̇ 6 5 6 4　2 4 7 2̇ 7 6 7 5　3 5 1̇ 3̇ 1̇ 7 1̇ 6　4 6 2̇ 4̇ 2̇ 1̇ 2̇ 7

5 7 3̇ 5̇ 3̇ 2̇ 3̇ 1̇　6 1̇ 4̇ 6̇ 4̇ 3̇ 4̇ 2̇　7 2̇ 5̇ 7̇ 5̇ 4̇ 5̇ 3̇　1̇ 3̇ 6̇ 1̈ 6̇ 5̇ 6̇ 4̇

2̇ 4̇ 7̇ 2̈ 7̇ 6̇ 7̇ 5̇　3̇ 5̇ 1̈ 3̈ 1̈ 7̇ 1̈ 6̇　3̇ 1̇ 5̇ 3̇ 5̇ 4̇ 5̇ 3̇　2̇ 7̇ 4̇ 2̇ 4̇ 3̇ 4̇ 2̇

1̈ 6̇ 3̇ 1̇ 3̇ 2̇ 3̇ 1̇　7̇ 5̇ 2̇ 7̇ 2̇ 1̇ 2̇ 7̇　6̇ 4̇ 1̇ 6̇ 1̇ 7̇ 1̇ 6̇　5̇ 3̇ 7 5 7 6 7 5

4̇ 2̇ 6 4 5 4 5 3　3̇ 1̇ 5 3 5 4 5 3　2̇ 7 4 2 4 3 4 2　1̇ 6 3 1 3 2 3 1

7 5 2 7̣ 2 1 2 7̣　1

中音薩克斯風
經典動漫曲集

Best Animation Songs for Alto Saxophone

編著	麥書編輯部
總編輯	潘尚文
美術設計	陳盈甄
封面設計	陳盈甄
電腦製譜	明泓儒、潘尚文
編輯校對	陳珈云
音樂製作	明泓儒
錄音混音	潘尚文
影像製作	卓品葳
示範演奏	鄧智謙

出版	麥書國際文化事業有限公司 Vision Quest Publishing International Co., Ltd.
地址	10647 台北市羅斯福路三段325號4F-2 4F.-2, No.325, Sec. 3, Roosevelt Rd., Da'an Dist., Taipei City 106, Taiwan (R.O.C.)
電話	(02)2363-6166・(02)2365-9859
傳真	(02)2362-7353
E-mail	vision.quest@msa.hinet.net
官方網站	http://www.musicmusic.com.tw

中華民國111年09月 初版
【版權所有・翻印必究】

VQS 220910615